小學生

古詩硬筆字帖

五言古詩

目錄

良好的寫字姿勢 ………………… 3

正確的握筆方法 ………………… 4

何謂五言古詩？ ………………… 5

本書指引 ………………………… 6

靜夜思　李白 …………………… 8

獨坐敬亭山　李白 ……………… 10

夜宿山寺　李白 ………………… 12

江雪　柳宗元 …………………… 14

春曉　孟浩然 …………………… 16

相思　王維 ……………………… 18

山中送別　王維 ………………… 20

畫　王維 ………………………… 22

鳥鳴澗　王維 …………………… 24

竹里館　王維 …………………… 26

憫農（其二）　李紳 …………… 28

詠螢　虞世南 …………………… 30

小松　王建 ……………………… 32

絕句二首（其一）　杜甫 ……… 34

絕句二首（其二）　杜甫 ……… 36

池上　白居易 …………………… 38

問劉十九　白居易 ……………… 40

登樂遊原　李商隱 ……………… 42

尋隱者不遇　賈島 ……………… 44

梅花　王安石 …………………… 46

良好的寫字姿勢

坐在椅子上的姿勢

開始寫字前，先調整一個良好的寫字姿勢是很重要的，因為良好的寫字姿勢不僅能保證書寫自如，減輕疲勞，還可以促進孩子身體的正常發育，預防近視、斜視、脊椎彎曲等多種疾病的發生。良好的寫字姿勢包括以下四點：

一　上身坐正，兩邊肩膀齊平。

二　頭正，不要左右歪，稍微向前傾。

三　背直，胸挺起，胸口離桌子約一個拳頭的距離。

四　兩腳平放地上，並與肩同寬。

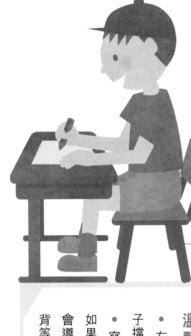

手放在桌子上的位置

看着放在桌子上的字帖時，孩子未必能馬上就懂得如何去寫，父母可能會發現孩子總是不會把字寫在方格的中間，不是出界，就是集中寫在一邊。其實，當中還涉及孩子對空間和方格的掌握，以及能否自如地控制手放在桌子上的動作。

一　左右手平放在桌面上，左手按着紙，右手拿着筆。（若孩子是左撇子，則改為右手按着紙，左手拿着筆。）

二　眼睛和紙張的距離保持在20至30厘米。

正確的握筆方法

想寫出漂亮的字體，並不是單純靠練習的，背後還要學習正確的握筆方法。

一　以中指當作支點，中指、無名指、小指三指併攏。

二　筆桿靠在食指指根，不可以靠在虎口，無名指和小指放鬆，輕輕靠攏不需要用力。

三　拇指和食指自然彎曲，過度用力容易手痠，太輕則不好掌握筆畫。

四　筆不要拿太前或太後，手握着筆放在桌面時，筆能夠跟紙張保持45度角即可。

訓練手指肌肉的小運動

一　用剪刀剪紙

二　用筷子來夾不同形狀的東西

三　玩包剪泵遊戲

四　用刀切食物

五　用力擠牙膏

六　開關瓶蓋、搓泥膠

加強控筆方法的小遊戲

穿珠、倒水、拆拼玩具、開鎖、撕紙、扣鈕等小遊戲既輕鬆有趣，又能幫助孩子作出寫字前的準備。

食指握筆
高度應低
於拇指

何謂五言古詩？

五言古詩，古代中國詩歌體裁之一，是指全篇每句都由五個字構成的詩。它是漢、魏時期形成的一種新詩體。五言古詩靈活地抒情和敘事。在音節上，奇偶相配，富有音樂美。因此，五言古詩成為古典詩歌的主要形式之一。

本書指引

江雪　柳宗元

千山鳥飛絕，
萬徑人蹤滅。
孤舟蓑①笠翁，
獨釣寒江雪。

語譯

群山中已不見飛鳥的影蹤，路上亦見不到人蹤。只有小船中那個頭戴斗笠，身披蓑衣的漁翁，正在寒冷的江上獨自垂釣。

注釋

①蓑：古代用來防雨的衣服。粵音梳。

作者簡介

柳宗元，字子厚，唐代著名文學家、思想家，唐宋八大家之一。與韓愈同為中唐古文運動的領軍人物，並稱「韓柳」。

語譯：
清楚解釋古詩內容，讓孩子更容易明白。

注釋：
讓孩子更容易明白較深詞語的意思。

作者簡介：
讓孩子更了解作者的背景。

千山鳥飛絕，萬徑人蹤滅。

孤舟蓑笠翁，獨釣寒江雪。

江雪 柳宗元

15

《小學生古詩硬筆字帖》全套兩冊，包括五言古詩及七言古詩。以唐詩為核心，精選合共四十首古詩，讓小學生能夠認識每首唐詩的語譯及作者簡介，從而提升對古詩的興趣。同時，亦能培養小學生對硬筆書法的習慣和興趣，從坐姿到執筆方法都清楚説明。家長可陪伴孩子一同學習古詩，亦可以從旁講解。

靜夜思 李白

牀前明月光，疑是地上霜。
舉頭望明月，低頭思故鄉。

語譯

夜深人靜時，有一片明月的光輝照到牀前，十分潔白，幾乎令人以為是地上鋪了一層霜。抬起頭來看到天上皎潔的月亮，不禁又低下頭，思念起家鄉。

作者簡介

李白，字太白，中國唐朝詩人。有「詩仙」、「詩俠」、「酒仙」等稱號，活躍於盛唐，是一位傑出的浪漫主義詩人。

牀前明月光，疑是地上霜。

舉頭望明月，低頭思故鄉。

獨坐敬亭山　李白

眾鳥高飛盡，孤雲獨去閒。

相看兩不厭，只有敬亭山。

語譯

一群群的鳥兒飛得無影無蹤，天上的孤雲悠閒地向遠處飄去。能和我相望而不厭倦的就只有敬亭山。

作者簡介

李白，字太白，中國唐朝詩人。有「詩仙」、「詩俠」、「酒仙」等稱號，活躍於盛唐，是一位傑出的浪漫主義詩人。

眾鳥高飛盡，孤雲獨去閒。

相看兩不厭，只有敬亭山。

獨坐敬亭山　李白

11

夜宿山寺　李白

危樓高百尺，手可摘星辰。
不敢高聲語，恐驚天上人。

語譯

山上寺院的高樓很高，好像有一百尺的樣子，站在上面好像一伸手就可以摘下天上的星星。我不敢大聲說話，恐怕驚動天上的神仙。

作者簡介

李白，字太白，中國唐朝詩人。有「詩仙」、「詩俠」、「酒仙」等稱號，活躍於盛唐，是一位傑出的浪漫主義詩人。

危樓高百尺，手可摘星辰。

不敢高聲語，恐驚天上人。

江雪　柳宗元

千山鳥飛絕，
萬徑人蹤滅。
孤舟蓑①笠翁，
獨釣寒江雪。

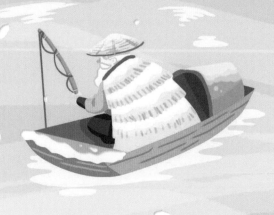

語譯

群山中已不見飛鳥的影蹤，路上亦見不到人蹤。只有小船中那個頭戴斗笠，身披蓑衣的漁翁，正在寒冷的江上獨自垂釣。

注釋

① 蓑：古代用來防雨的衣服。粵音梳。

作者簡介

柳宗元，字子厚，唐代著名文學家、思想家，唐宋八大家之一。與韓愈同為中唐古文運動的領軍人物，並稱「韓柳」。

千山鳥飛絕，萬徑人蹤滅。

孤舟蓑笠翁，獨釣寒江雪。

春曉　孟浩然

春眠不覺曉，處處聞啼鳥。
夜來風雨聲，花落知多少。

語譯

春天裏睡得太甜，不知不覺已經天亮了，醒來時只聽見周圍的小鳥聲，突然想起昨夜狂風暴雨，不知有多少花朵飄落了呢？

作者簡介

孟浩然，盛唐時期著名詩人，屬於山水田園派。孟浩然年輕時曾遊歷四方，故後人稱他孟鹿門、鹿門處士，與王維並稱為王孟。

春眠不覺曉，處處聞啼鳥。
夜來風雨聲，花落知多少。

相思　王維

紅豆生南國，春來發幾枝？
願君多採擷，此物最相思。

語譯

紅豆是在南方生長的植物，今年春天又長出多少新的枝葉呢？希望你多採摘，因為它是一種相思的寄託。

作者簡介

王維，盛唐山水田園派詩人、畫家，號稱「詩佛」。今存詩四百餘首，重要詩作有《相思》、《山居秋暝》等。與孟浩然合稱「王孟」。

紅豆生南國，春來發幾枝？

願君多採擷，此物最相思。

山中送別　王維

山中相送罷，日暮掩柴扉①。
春草明年綠，王孫歸不歸？

語譯

我在山中送別朋友之後，天色已晚，回來便把柴門掩上；到明年綠草再現的時候，不知道朋友還來不來呢？

注釋

① 柴扉：柴門。

作者簡介

王維，盛唐山水田園派詩人、畫家，號稱「詩佛」。今存詩四百餘首，重要詩作有《相思》、《山居秋暝》等。與孟浩然合稱「王孟」。

山中相送罷，日暮掩柴扉。

春草明年綠，王孫歸不歸？

畫　王維

遠看山有色，近聽水無聲。
春去花還在，人來鳥不驚。

語譯

遠看高山的顏色依然清晰可見，走近一聽，水卻沒有流水的聲音。春天過去了，可是依舊有許多花草爭妍鬥麗，當人走近的時候，雀鳥卻依然沒有被驚動。

作者簡介

王維，盛唐山水田園派詩人、畫家，號稱「詩佛」。今存詩四百餘首，重要詩作有《相思》、《山居秋暝》等。與孟浩然合稱「王孟」。

遠看山有色，近聽水無聲。

春去花還在，人來鳥不驚。

鳥鳴澗　王維

人閒桂花落，夜靜春山空。
月出驚山鳥，時鳴春澗中。

語譯

春天的晚上寂靜無聲，桂花慢慢飄落，令山野變得更加空曠。月亮無聲地出來，驚動了山裏的鳥兒，從山澗中不時傳來鳥兒的鳴叫聲。

作者簡介

王維，盛唐山水田園派詩人、畫家，號稱「詩佛」。今存詩四百餘首，重要詩作有《相思》、《山居秋暝》等。與孟浩然合稱「王孟」。

人閒桂花落，夜靜春山空。

月出驚山鳥，時鳴春澗中。

竹里館　王維

獨坐幽篁裏，
彈琴復長嘯。
深林人不知，
明月來相照。

語譯

我獨自坐在幽靜的竹林裏，一面彈琴，一面吹口哨；在這片深林裏，沒有人知道我在這裏，只有明月來陪伴我，還把月光照到我身上。

作者簡介

王維，盛唐山水田園派詩人、畫家，號稱「詩佛」。今存詩四百餘首，重要詩作有《相思》、《山居秋暝》等。與孟浩然合稱「王孟」。

獨坐幽篁裏，彈琴復長嘯。

深林人不知，明月來相照。

憫農（其二） 李紳

鋤禾日當午，汗滴禾下土。
誰知盤中飧①，粒粒皆辛苦？

語譯

正午時分，烈日炎炎，農民揮動着鋤頭，還在勞動，汗水滴入泥土。有誰知道，我們碗中的米飯，粒粒都是農民的辛苦成果？

注釋

① 飧：米飯。粵音孫。

作者簡介

李紳，曾為宰相。他是「新樂府運動」中的重要人物，和元稹、白居易關係密切，早年曾作《新題樂府》二十首，可惜沒有流傳。

鋤禾日當午，汗滴禾下土。

誰知盤中飧，粒粒皆辛苦？

詠螢　虞世南

的歷①流光小，
飄颻②弱翅輕。
恐畏無人識，
獨中暗自明。

語譯

小小螢火蟲發出鮮明的亮光，拍着弱小的翅膀，隨風搖擺；牠恐怕沒有人知道自己存在，所以在黑暗中發出光明。

注釋

① 的歷：明亮的樣子。

② 飄颻：拍翼飛翔的意思。

作者簡介

虞世南是唐朝政治人物、文學家、詩人、書法家。能文辭，與歐陽詢、褚遂良、薛稷合稱「初唐四大家」。

的歷流光小，飄颻弱翅輕。

恐畏無人識，獨中暗自明。

小松　王建

小松初數尺，未有直生枝。
閒即旁邊立，看多長卻遲。

語譯

小松樹剛剛種時，只有幾尺高，還沒有長出枝條來。我一有空就站在它旁邊，愈看愈覺得它長得慢。

作者簡介

王建，唐朝詩人。出身寒微，一生潦倒，曾一度從軍。

小松初數尺，未有直生枝。

閒即旁邊立，看多長卻遲。

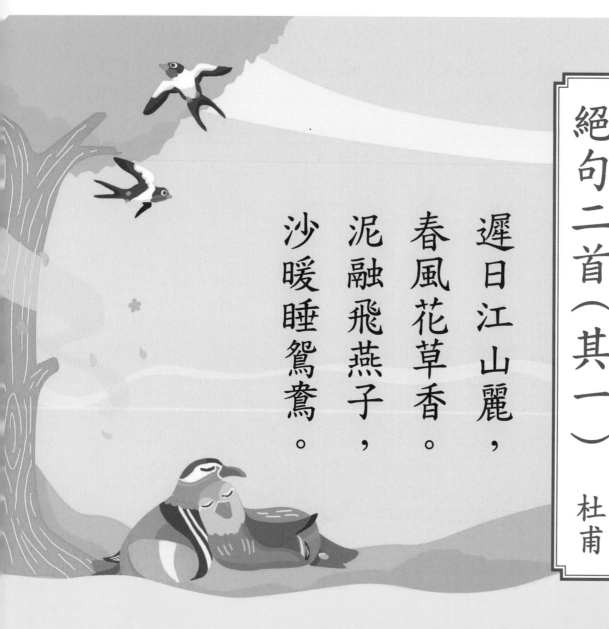

絕句二首（其一）　杜甫

遲日江山麗，
春風花草香。
泥融飛燕子，
沙暖睡鴛鴦。

語譯

春天到了，白天的時間漸漸變長，江山沐浴着陽光。春風送來陣陣花草的香味。泥土變得濕潤，燕子忙着銜泥築巢。暖和的沙灘上，成雙成對的鴛鴦睡着了。

作者簡介

杜甫，字子美，唐朝現實主義詩人，其著作以弘大的社會寫實著稱。

遲日江山麗，春風花草香。

泥融飛燕子，沙暖睡鴛鴦。

絕句二首（其二） 杜甫

江碧鳥逾白，
山青花欲燃。
今春看又過，
何日是歸年？

語譯

碧綠的江水，襯托鳥兒的雪白羽毛，山巒郁郁蒼蒼，紅花相映，似快要燃燒。今年春天眼看快要過去，何年何月才是我回家的日子？

作者簡介

杜甫，字子美，唐朝現實主義詩人，其著作以弘大的社會寫實著稱。

江碧鳥逾白，山青花欲燃。

今春看又過，何日是歸年？

池上 白居易

小娃撐小艇，
偷採白蓮回。
不解藏蹤跡，
浮萍一道開。

小學生古詩硬筆字帖：五言古詩

語譯

一個小孩偷偷地撐着小船，採摘白色的蓮花，然後趕緊划回去。他不懂得如何隱藏自己偷摘蓮花的蹤跡。原來當小船駛過，水面上的浮萍分開了一條明顯的痕跡。

作者簡介

白居易，字樂天，晚號香山居士。在詩界有廣大教化主的稱號。唐代文學家，特別擅長寫詩，是中唐最具代表性的詩人之一。

小娃撐小艇，偷採白蓮回。

不解藏蹤跡，浮萍一道開。

問劉十九　白居易

綠蟻①新醅酒，紅泥小火爐。

晚來天欲雪，能飲一杯無。

語譯

新釀的米酒還未過濾，酒面上泛起一層綠泡，用紅泥燒製成的小火爐也已準備好了。天色陰沉，好像快要下雪，能否留下與我共飲一杯？

注釋

① 綠蟻：新釀的米酒，未經過濾，呈淡綠色。

作者簡介

白居易，字樂天，晚號香山居士。在詩界有廣大教化主的稱號。唐代文學家，特別擅長寫詩，是中唐最具代表性的詩人之一。

綠蟻新醅酒，紅泥小火爐。

晚來天欲雪，能飲一杯無。

登樂遊原　李商隱

向晚①意不適②，
驅車登古原。
夕陽無限好，
只是近黃昏。

語譯

傍晚的時候，我的心情不好，於是駕車來到京都長安城東南的樂遊原。眼前的夕陽景色十分美麗，可惜是短暫的景致，終會消失。

注釋

① 向晚：傍晚、黃昏。
② 意不適：心情不好。

作者簡介

李商隱，字義山，晚唐詩人。詩作文學價值很高，他和杜牧合稱「小李杜」，與溫庭筠合稱為「溫李」，與同時期的段成式、李商隱的詩作佔廿二首，數量位列第四。

向晚意不適，驅車登古原。

夕陽無限好，只是近黃昏。

尋隱者不遇　賈島

松下問童子，言師採藥去。
只在此山中，雲深不知處。

語譯

我到山裏去找一位隱居的朋友，走到松樹下，詢問一個小孩子，他說他的師傅都已經上山去採藥了。同樣在這座山裏面，但雲霧很大很密，不知道他究竟在哪裏。

作者簡介

賈島，字浪仙，唐朝著名詩人，與韓愈同時，有詩奴之稱，自號碣石山人。

松下問童子，言師採藥去。

只在此山中，雲深不知處。

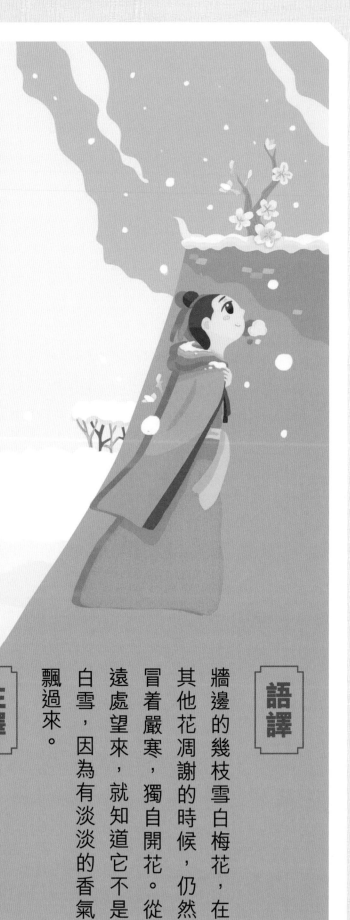

梅花　王安石

牆角數枝梅，凌寒①獨自開。
遙知不是雪，為有暗香②來。

語譯

牆邊的幾枝雪白梅花，在其他花凋謝的時候，仍然冒着嚴寒，獨自開花。從遠處望來，就知道它不是白雪，因為有淡淡的香氣飄過來。

注釋

① 凌寒：冒着嚴寒。
② 暗香：淡淡的香氣。

作者簡介

王安石，字介甫，他是著名政治家。在文學方面，很有成就，是唐宋古文八大家之一。

牆角數枝梅，凌寒獨自開。

遙知不是雪，為有暗香來。

編著
萬里機構編輯部

繪圖
歐偉澄

責任編輯
李穎宜

美術設計
鍾啟善

排版
陳章力

出版者
萬里機構出版有限公司
香港北角英皇道499號北角工業大廈20樓
電話：2564 7511
傳真：2565 5539
電郵：info@wanlibk.com
網址：http://www.wanlibk.com
　　　http://www.facebook.com/wanlibk

發行者
香港聯合書刊物流有限公司
香港新界大埔汀麗路 36 號
中華商務印刷大廈 3 字樓
電話：2150 2100
傳真：2407 3062
電郵：info@suplogistics.com.hk

承印者
中華商務彩色印刷有限公司
香港新界大埔汀麗路 36 號

出版日期
二零二零年三月第一次印刷